赏读版

SHANG DU BAN

周培纳 书

华夏万卷 编

论语精选

楷书

上海交通大学出版社

SHANGHAI JIAO TONG UNIVERSITY PRESS

图书在版编目（CIP）数据

论语精选. 楷书: 尚潭版 / 周培纳编书; 华夏万卷编.
—上海: 上海交通大学出版社, 2020
ISBN 978-7-313-23297-7

Ⅰ.①论… Ⅱ.①周… ②华… Ⅲ.①楷书—法帖—中国—现代 Ⅳ.①J292.12

中国版本图书馆 CIP 数据核字(2020)第 094473 号

论语精选（楷书）·尚潭版
LUNYU JINGXUAN(KAISHU)·SHANG-DU BAN

图书策划　书　华夏万卷编

出版发行: 上海交通大学出版社　　　　地　址: 上海市番禺路 951 号
邮政编码: 200030　　　　　　　　　　电　话: 021-64071208
印　制: 成都市火炬印务有限公司　　　经　销: 全国新华书店
开　本: 889mm×1194mm　1/16　　　　印　张: 9.5
字　数: 84千字
版　次: 2020 年 6 月第 1 版　　　　　印　次: 2020 年 6 月第 1 次印刷
书　号: ISBN 978-7-313-23297-7
定　价: 22.00 元

版权所有　侵权必究
全国服务热线: 028-85939832

目 录

子夏曰："日知其所亡，月无忘其所能，可谓好学也已矣。"

子夏曰："仕而优则学，学而优则仕。"

子贡曰："君子之过也，如日月之食焉。过也，人皆见之；更也，人皆仰之。"

尧曰篇第二十

孔子曰："不知命，无以为君子也。不知礼，无以立也。不知言，无以知人也。"

译文

子夏说："每天学到一些过去所不知道的东西，每月都能不忘记已经学会的东西，这就可以叫作好学了。"

子夏说："做官还有余力的人，就可以去学习，学习而有余力的人，就可以去做官。"

子贡说："君子的过错好比日食月食。他犯错，人们都看得见；他改正过错，人们都仰望着他。"

孔子说："不懂得天命，就不能做君子。不知道礼仪，就不能立身处世。不善于分辨别人的话语，就不能真正了解他。"

论语成语	惠 而 不 费	释义：给人好处，自己也没有损耗。《论语·尧曰》："君子惠而不费，劳而不怨，欲而不贪，泰而不骄，威而不猛。"
	望 而 生 畏	释义：使人一望见便害怕。《论语·尧曰》："君子正其衣冠，尊其瞻视，俨然人望而畏之，斯不亦威而不猛乎？"
	不 教 而 杀	释义：事先不给讲明道理，一出错或犯法就惩罚或处死。《论语·尧曰》："不教而杀谓之虐。"

听朗读 赏经典

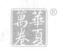

子曰："学而时习之，不亦说乎？有朋自远方来，不亦乐乎？人不知而不愠，不亦君子乎？"

曾子曰："吾日三省吾身：为人谋而不忠乎？与朋友交而不信乎？传不习乎？"

子曰："道千乘之国，敬事而信，节用而爱人，使民以时。"

子曰："弟子入则孝，出则弟，谨而信，泛爱众而亲仁。行有余力，则以学文。"

译文

孔子说："学习时经常温习，不是很高兴吗？有志同道合的友人从远方来，不是很快乐吗？别人不了解自己但自己并不恼怒，这不正是君子吗？"

曾子说："我每天多次反省自己：为别人办事是不是尽心竭力了？同朋友交往是不是做到诚实守信了？老师传授的学业是不是认真复习了？"

孔子说："治理一个有千辆战车的国家，要严肃治世并有诚信，要节约财用并爱护百姓，要根据农时来用民力。"

孔子说："作为年轻人，在家要孝顺父母；出门在外，要顺从兄长。言行要谨慎，要诚实守信，要广泛地去爱众人，亲近那些有仁德的人。做到这些还有余力的话，那就去学习文章经典。"

论语 成语	巧言令色	释义：花言巧语，虚伪讨好。 《论语·学而》："子曰：'巧言令色，鲜矣仁！'"

听朗读 赏经典

之?欲洁其身,而乱大伦。君

子之仕也,行其义也。道之

不行,已知之矣。"

子张篇第十九　子张曰:"士见危致命,

见得思义,祭思敬,丧思哀,

其可已矣。"

子夏曰:"博学而笃志,

切问而近思,仁在其中矣。"

子夏曰:"百工居肆以

成其事,君子学以致其道。"

子夏曰:"大德不逾闲,

小德出入可也。"

论语成语	文过饰非	释义:用虚假的漂亮话掩饰自己的过错。 《论语·子张》:"子夏曰:'小人之过也必文。'"
	有始有终	释义:指做事能从头坚持到底。 《论语·子张》:"有始有卒者,其惟圣人乎!"

译文

子张说:"士遇见危险时能献出自己的生命,看见有利可得时能考虑是否符合义的要求,祭祀时能想到是否严肃恭敬,居丧的时候想到自己是否哀伤,这样就可以了。"

子夏说:"博览群书,广泛地学习并且能坚守志趣,就切身相关的问题提出疑问并且去思考,仁就在其中了。"

子夏说:"各行各业的工匠住在作坊里来完成自己的工作,君子通过学习来掌握道。"

子夏说:"大节上不能超越界限,小节上有些出入是可以的。"

听朗读 赏经典

子曰："君子不重则不

威，学则不固。主忠信。无友

不如己者。过则勿惮改。"

　　子曰："君子食无求饱，

居无求安，敏于事而慎于

言，就有道而正焉，可谓好

学也已。"

　　子贡曰："贫而无谄，富

而无骄，何如？"子曰："可也。未

若贫而乐，富而好礼者也。"

　　子贡曰："《诗》云'如切如

磋，如琢如磨'。其斯之谓与？"

子曰："赐也，始可与言《诗》已

矣，告诸往而知来者。"

译文

　　孔子说："君子如果不庄重就没有威严，所学便不会稳固。为人要以忠信为主。不要与跟自己不同道的人交朋友。有了过错，就不要怕改正。"

　　孔子说："君子饮食不求饱足，居住不求舒适，做事勤劳敏捷，说话谨慎持正，到有道的人那里去匡正自己，这样可以说是好学了。"

　　子贡说："贫穷而能不谄媚，富有而能不骄傲，怎么样？"孔子说："这也算可以了。但还是不如贫穷却能乐于道，富裕而又好礼的人。"

　　子贡说："《诗经》上说，'要像对待骨、角、象牙、玉石一样，切磋它，琢磨它'，就是讲的这个意思吧？"孔子说："赐呀，现在可以同你谈论《诗经》了，你能从我已经讲过的话中领会到我还没有说到的意思，举一反三了。"

听朗读 赏经典

兽不可与同群,吾非斯人
之徒与而谁与?天下有道,
丘不与易也。"

子路从而后,遇丈人,
以杖荷蓧。子路问曰:"子见
夫子乎?"丈人曰:"四体不勤,
五谷不分,孰为夫子?"植其
杖而芸。子路拱而立。止子
路宿,杀鸡为黍而食之,见
其二子焉。明日,子路行以
告。子曰:"隐者也。"使子路反
见之。至,则行矣。子路曰:"不
仕无义。长幼之节,不可废
也;君臣之义,如之何其废

听朗读 赏经典

为政篇第二

子曰："诗三百,一言以蔽之,曰:'思无邪'。

子曰:"吾十有五而志于学,三十而立,四十而不惑,五十而知天命,六十而耳顺,七十而从心所欲,不逾矩。"

子曰:"温故而知新,可以为师矣。"

子贡问君子。子曰:"先行其言而后从之。"

子曰:"学而不思则罔,思而不学则殆。"

译文

孔子说:"《诗经》三百篇,可以用一句话来概括,就是'思想纯正'。"

孔子说:"我十五岁立志于学习,三十岁能够自立于世,四十岁对世事不再有疑惑,五十岁懂得了天命,六十岁能正确对待各种言论而不觉得不顺,七十岁能随心所欲却不会违反规矩。"

孔子说:"能从温习已知的知识中获得新的体会,得到新知识,就可以当老师了。"

子贡问怎样做一个君子。孔子说:"对自己要说的话先付诸行动,实践后再说出来。"

孔子说:"只读书学习而不思考问题,就会感到迷茫而无所适从;只知道空想而不读书学习,就会疑惑而不能肯定。"

论语成语	众星拱辰	释义:群星拱卫北极星。比喻许多东西围绕一个中心,或多人拥戴一个有威望的人。《论语·为政》:"子曰:'为政以德,譬如北辰居其所而众星共之。'"

听朗读 赏经典

微子篇第十八

长沮桀溺耦而耕孔
子过之，使子路问津焉。长
沮曰："夫执舆者为谁？"子路
曰："为孔丘。"曰："是鲁孔丘与？"
曰："是也。"曰："是知津矣。"问于
桀溺。桀溺曰："子为谁？"曰："为
仲由。"曰："是鲁孔丘之徒与？"
对曰："然。"曰："滔滔者天下皆
是也，而谁以易之？且而与
其从辟人之士也，岂若从
辟世之士哉？"耰而不辍。子
路行以告。夫子怃然曰："鸟

译文

长沮、桀溺在一起耕种，孔子路过，让子路去询问渡口在哪里。长沮问子路："那个拿着缰绳的是谁？"子路说："是孔丘。"长沮说："是鲁国的孔丘吗？"子路说："是的。"长沮说："那他是早已知道渡口的位置了。"子路再去问桀溺。桀溺说："你是谁？"子路说："我是仲由。"桀溺说："你是鲁国孔丘的门徒吗？"子路说："是的。"桀溺说："像洪水一般的坏东西到处都是，你们同谁去改变它呢？而且你与其跟着躲避人的人，为什么不跟着我们这些躲避社会的人呢？"一边说一边不停地做田里的农活。子路回来把情况报告给孔子。孔子很失望地说："人是不能与飞禽走兽合群共处的，如果不同世上的人打交道，还能与谁打交道呢？如果天下太平，我就不会与你们一道来从事改革了。"

| 论语成语 | 父母之邦 | 释义：指祖国。《论语·微子》："枉道而事人，何必去父母之邦？" |
| | 杀鸡为黍 | 释义：杀鸡做菜，用黄米做饭。指殷勤款待宾客。《论语·微子》："止子路宿，杀鸡为黍而食之，见其二子焉。" |

听朗读 赏经典

子曰："由，诲女知之乎！

知之为知之，不知为不知，

是知也。"

或谓孔子曰："子奚不

为政？"子曰：《书》云：'孝乎惟孝，

友于兄弟，施于有政。'是亦

为政，奚其为为政？"

子曰："人而无信，不知

其可也。大车无輗，小车无

軏，其何以行之哉？"

子曰："非其鬼而祭之，

谄也。见义不为，无勇也。"

| 论语成语 | 温 故 知 新 | 释义：温习旧知识，能够获得新的理解和体会。《论语·为政》："子曰：'温故而知新，可以为师矣。'" |
| | 见 义 勇 为 | 释义：看到正义的事就勇敢地去做。《论语·为政》："见义不为，无勇也。" |

释文

孔子说："由，我教给你怎样做才叫求知。知道的就是知道，不知道的就是不知道，这就是智慧啊。"

有人对孔子说："你为什么不做官从事政治呢？"孔子回答说：《尚书》说'孝就是孝敬父母，友爱兄弟，并把这孝悌的道理施于政事。'这也是参与政治，为什么一定要做官才算参与政治呢？"

孔子说："一个人如果不讲信用，不知道他还能做什么。就像牛车没有輗，马车没有軏，还怎么前行呢？"

孔子说："不是你应该祭祀的鬼神，你却去祭它，这就是谄媚。见到应该挺身而出的事情，却袖手旁观，这是没有勇气。"

听朗读 赏经典

阳货篇第十七

子曰："性相近也,习相远也。"

子之武城,闻弦歌之声。夫子莞尔而笑,曰:"割鸡焉用牛刀?"子游对曰:"昔者偃也闻诸夫子曰:'君子学道则爱人,小人学道则易使也。'"子曰:"二三子!偃之言是也。前言戏之耳。"

子曰:"色厉而内荏,譬诸小人,其犹穿窬之盗也与?"

译文

孔子说:"人的本性是相近的,由于习惯不同才相互有了差别。"

孔子到武城,听见弹琴唱歌的声音。孔子微笑着说:"杀鸡何必用宰牛的刀呢?"子游回答说:"以前我听先生说过:'为官者学习了礼乐就能爱人,百姓学习了礼乐就容易听从指挥。'"孔子说:"学生们!言偃(子游)的话是对的。我刚才说的话,只是开个玩笑而已。"

孔子说:"外表严厉而内心怯弱的人,以小人作比喻,就像是挖墙洞的小偷吧?"

论语成语

色厉内荏
释义:形容外表强硬而内心怯弱。
《论语·阳货》:"子曰:'色厉而内荏,譬诸小人,其犹穿窬之盗也与?'"

道听途说
释义:路上听来的话。指没根据的传闻。
《论语·阳货》:"子曰:'道听而涂说,德之弃也。'"

听朗读 赏经典

八佾篇第三

孔子谓季氏："八佾舞
于庭，是可忍也，孰不可忍
也"？

子曰："人而不仁，如礼
何？人而不仁，如乐何"？

子夏问曰："'巧笑倩兮，
美目盼兮，素以为绚兮'。何
谓也"？子曰："绘事后素。"

曰："礼后乎"？子曰："起予
者商也！始可与言《诗》已矣。"

子曰："《关雎》乐而不淫，
哀而不伤。"

乐而不淫，哀而不伤

译文

孔子谈到季氏，说："他用天子才能用的八佾在庭院中奏乐舞蹈，这样的事他都忍心去做，还有什么事情不忍心做的呢？"

孔子说："一个人没有仁德，他怎么能践行礼呢？一个人没有仁德，他怎么会懂得音乐呢？"

子夏问孔子："'笑得真好看啊，美丽的眼睛真明亮啊，用素粉来打扮啊。'这几句话是什么意思呢？"孔子说："好比绘画先有白色的底，然后再画上色彩。"

子夏又问："那么，是不是说礼形成于仁义之后呢？"孔子说："商，你真是能启发我的人，现在可以同你讨论《诗经》了。"

孔子说：《关雎》这首诗快乐而不放荡，忧愁而不哀伤。"

听朗读 赏经典

季氏篇第十六

孔子曰："益者三友,损
者三友。友直,友谅,友多闻,
益矣。友便辟,友善柔,友便
佞,损矣。"

孔子曰："益者三乐,损
者三乐。乐节礼乐,乐道人
之善,乐多贤友,益矣。乐骄
乐,乐佚游,乐晏乐,损矣。"

孔子曰："君子有九思:
视思明,听思聪,色思温,貌
思恭,言思忠,事思敬,疑思
问,忿思难,见得思义。"

论语成语	祸起萧墙	释义:指祸乱从内部发生。《论语·季氏》:"吾恐季孙之忧,不在颛臾,而在萧墙之内也。"
	血气方刚	释义:形容人精力正旺盛,性情正刚烈。《论语·季氏》:"及其壮也,血气方刚,戒之在斗。"

译文

孔子说:"有益的交友有三种,有害的交友有三种。同正直的人交友,同诚信的人交友,同见闻广博的人交友,这是有益的。同谄媚逢迎的人交友,同当面奉承背后诋毁的人交友,同惯于花言巧语的人交友,这是有害的。"

孔子说:"有益的快乐有三种,有害的快乐有三种。以用礼乐调节自己为快乐,以称道别人的优点为快乐,以有许多贤德之友为快乐,这是有益的。以骄傲放肆为快乐,以闲游为快乐,以沉迷吃喝为快乐,这就是有害的。"

孔子说:"君子有九种要思考的事:看的时候,要思考看清与否;听的时候,要思考是否听清楚;要思考自己的脸色是否温和;要思考容貌是否谦恭;言谈的时候,要思考是否忠诚;办事要思考是否谨慎认真;遇到疑问,要思考应该怎样向别人询问;发怒时,要思考是否有后患;获取财利时,要思考是否合乎义的准则。"

听朗读 赏经典

仪封人请见,曰:"君子
之至于斯也,吾未尝不得
见也。"从者见之。出曰:"二三
子何患于丧乎?天下之无
道也久矣,天将以夫子为
木铎。"

子谓《韶》:"尽美矣,又尽
善也。"谓《武》:"尽美矣,未尽善
也。"

子曰:"居上不宽,为礼
不敬,临丧不哀,吾何以观
之哉?"

论语成语	既往不咎	释义:对以往的错误不再追究。 《论语·八佾》:"子闻之,曰:'成事不说,遂事不谏,既往不咎。'"
	尽善尽美	释义:非常完美,没有缺陷。 《论语·八佾》:"子谓《韶》:'尽美矣,又尽善也。'"

听朗读 赏经典

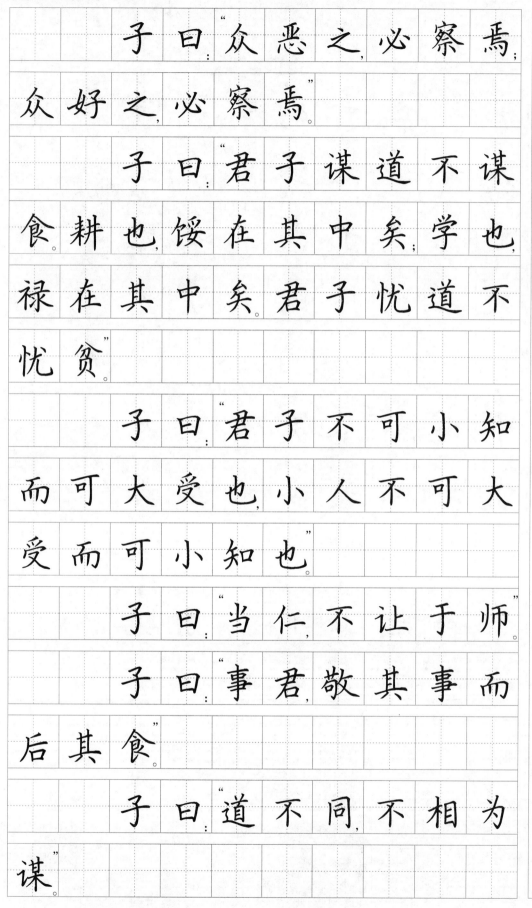

子曰："众恶之，必察焉；众好之，必察焉。"

子曰："君子谋道不谋食。耕也，馁在其中矣；学也，禄在其中矣。君子忧道不忧贫。"

子曰："君子不可小知而可大受也，小人不可大受而可小知也。"

子曰："当仁，不让于师。"

子曰："事君敬其事而后其食。"

子曰："道不同，不相为谋。"

译文

孔子说："大家都厌恶他，我必须考察一下；大家都喜欢他，我也一定要考察一下。"

孔子说："君子谋求学道行道，不谋求衣食。耕田，也常要饿肚子；学习，可以得到俸禄。君子只担心不能求得道，不担心贫穷。"

孔子说："不能从小事去了解君子，但可以让他们承担重大的使命。不能让小人承担重大的使命，但可以让他们做那些小事。"

孔子说："践行仁德，就是老师，也不必谦让。"

孔子说："奉事君主，要认真办事而把领取俸禄的事放在后面。"

孔子说："主张不同，就不互相商议。"

听朗读 赏经典

里仁篇第四

子曰:"唯仁者能好人,能恶人。"

子曰:"富与贵,是人之所欲也,不以其道得之,不处也。贫与贱,是人之所恶也,不以其道得之,不去也。君子去仁,恶乎成名?君子无终食之间违仁,造次必于是,颠沛必于是。"

子曰:"朝闻道,夕死可矣。"

子曰:"君子怀德,小人怀土;君子怀刑,小人怀惠。"

译文

孔子说:"只有那些有仁德的人,才能真正爱人和恨人。"

孔子说:"富裕和显贵是人人都想要得到的,但若不是用正当的方法得到它,君子是不会去接受它。贫穷与低贱是人人都厌恶的,但不用正当的方法去摆脱它,君子是不会摆脱的。君子如果丧失了仁德,又怎么能成就他的名声呢?君子即使是一顿饭的时间也不会背离仁德,就是在最紧迫的时刻也必须按照仁德办事,就是在颠沛流离的时候,也一定会按仁德去办事。"

孔子说:"早晨得知了真理,就算当天晚上死去也甘心啊。"

孔子说:"君子心怀的是道德,小人心怀的是乡土;君子想的是法治,小人想的是恩惠。"

| 论语成语 | 见贤思齐 | 释义:见到有道德、有才能的人,就想向他学习、看齐。《论语·里仁》:"见贤思齐焉,见不贤而内自省也。" |

听朗读 赏经典

子曰："君子矜而不争，
群而不党。"

子曰："君子不以言举
人，不以人废言。"

子贡问曰："有一言而
可以终身行之者乎？"子曰：
"其恕乎！己所不欲，勿施于
人。"

子曰："巧言乱德。小不
忍，则乱大谋。"

子曰："人能弘道，非道
弘人。"

子曰："过而不改，是谓
过矣。"

译文

孔子说："君子庄重而不与别人争执，合群但不结党营私。"

孔子说："君子不凭一个人说的话来举荐人，也不因为一个人不好而抹煞他讲的正确的话。"

子贡问道："有没有一个字是可以终身奉行的呢？"孔子说："那就是恕吧！自己所不愿意的，不要强加给别人。"

孔子说："花言巧语会败坏人的德行，小事情不忍耐就会坏大事。"

孔子说："人能够使道发扬光大，不是道使人的才能扩大。"

孔子说："有了过错而不改正，这才真叫错。"

听朗读 赏经典

子曰："不仁者不可以

久处约,不可以长处乐。仁

者安仁,知者利仁。"

子曰:"君子之于天下

也,无适也,无莫也,义之与

比。"

子曰:"君子喻于义,小

人喻于利。"

子曰:"见贤思齐焉,见

不贤而内自省也。"

子曰:"父母在,不远游,

游必有方。"

子曰:"君子欲讷于言

而敏于行。"

译文

孔子说:"没有仁德的人不能长久处于贫困中,也不能长久处于安乐中。仁人是安于仁道的,有智慧的人知道仁是对自己有利的。"

孔子说:"君子对于天下的人和事,没有必须怎么做,不怎么做,只是做合乎道义的事。"

孔子说:"君子明白大义,小人只知道小利。"

孔子说:"见到贤人,就应该向他学习、看齐;见到不贤的人,就应该自我反省(自己有没有犯与他相类似的错误)。"

孔子说:"父母在世,不远离家乡,如果不得已要出远门,也必须有确定的地方。"

孔子说:"君子说话要谨慎而行动要敏捷。"

听朗读 赏经典

子曰："不曰'如之何，如之何'者，吾末如之何也已矣。"

子曰："躬自厚而薄责于人，则远怨矣。"

子曰："群居终日，言不及义，好行小慧，难矣哉！"

子曰："君子义以为质，礼以行之，孙以出之，信以成之。君子哉！"

子曰："君子病无能焉，不病人之不己知也。"

子曰："君子求诸己，小人求诸人。"

听朗读 赏经典

公冶长篇第五

子曰:"道不行,乘桴浮于海。从我者,其由与?"子路闻之喜。子曰:"由也好勇过我,无所取材。"

子谓子贡曰:"女与回也孰愈?"对曰:"赐也何敢望回?回也闻一以知十,赐也闻一以知二。"子曰:"弗如也,吾与女弗如也。"

子贡曰:"夫子之文章,可得而闻也;夫子之言性与天道,不可得而闻也。"

译文

孔子说:"如果我的主张行不通,我就乘上小筏子到海外去。能跟随我的大概只有仲由吧?"子路听到这话很高兴。孔子说:"仲由在好勇方面超过了我,但这并不可取。"

孔子对子贡说:"你和颜回相比,谁更好一些呢?"子贡回答说:"我怎么敢和颜回相比呢?颜回听到一件事可以推知十件事,我知道一件事,只能推知两件事。"孔子说:"是不如他呀,我和你都不如他。"

子贡说:"老师讲授的古代文献方面的知识,依靠耳闻是能够学到的。老师讲授的人性和天道的理论,依靠耳闻是不能够学到的。"

论语 成语	闻 一 知 十	释义:听到一点就能推知很多。 《论语·公冶长》:"回也闻一以知十,赐也闻一以知二。"
	不 耻 下 问	释义:不以向学问或职位比自己低的人请教为耻辱。 《论语·公冶长》:"敏而好学,不耻下问,是以谓之'文'也。"

听朗读 赏经典

卫灵公篇第十五

子曰："可与言而不与
之言，失人；不可与言而与
之言，失言。知者不失人，亦
不失言。"

子曰："志士仁人，无求
生以害仁，有杀身以成仁。"

子贡问为仁。子曰："工
欲善其事，必先利其器。居
是邦也，事其大夫之贤者，
友其士之仁者。"

子曰："人无远虑，必有
近忧。"

孔子说："可以与他讲而不同他讲，就会错失友人，错过贤才；不可以与他讲而与他讲了，这是说错了话。聪明的人既不错过人，也不说错话。"

孔子说："志士仁人，没有贪生怕死而损害仁的，只有牺牲自己的性命来成全仁的。"

子贡问怎样做到仁。孔子说："工匠要做好他的工作，一定先要弄好他的工具。住在一个国家里，就要敬奉那些大夫中的贤人，与士人中的仁人交朋友。"

孔子说："人要是没有长远的考虑，一定会有眼前的忧患。"

译文

| 论语成语 | 当仁不让 | 释义：泛指遇到应该做的事，积极主动去做，不退让。《论语·卫灵公》："子曰：'当仁，不让于师。'" |
| | 有教无类 | 释义：不分贵贱贤愚，对各种人都进行教育。《论语·卫灵公》："子曰：'有教无类。'" |

听朗读 赏经典

子贡问曰:"孔文子何以谓之'文'也?"子曰:"敏而好学,不耻下问,是以谓之'文'也。"

子张问曰:"令尹子文三仕为令尹,无喜色;三已之,无愠色。旧令尹之政,必以告新令尹。何如?"子曰:"忠矣。"曰:"仁矣乎?"曰:"未知,焉得仁?""崔子弑齐君,陈文子有马十乘,弃而违之。至于他邦,则曰:'犹吾大夫崔子也。'违之。之一邦,则又曰:'犹吾大夫崔子也。'违之。何如?"子

译文

　　子贡问道:"为什么孔文子的谥号是'文'呢?"孔子说:"他聪敏而好学,不以向其他不及自己的人请教为耻,所以他谥号'文'。"

　　子张问孔子说:"令尹子文多次担任令尹,没有表现出高兴的样子;几次被免职,也没有表现出怨恨的样子。(他每一次被免职)一定把自己的一切政事全部告诉给来接任的新令尹。这个人怎么样?"孔子说:"可算得是忠了。"子张问:"算得上仁了吗?"孔子说:"不知道。这怎么能算仁呢?"子张又问:"崔杼杀了他的君主齐庄公,陈文子家有四十四马,都舍弃不要了,离开了齐国。到了另一个国家,他说:'这里的执政者也和我们齐国的大夫崔杼差不多。'又离开了。再到了另一个国家,又说:'这里的执政者也和我们的大夫崔杼差不多。'又离开了。这个人你看怎么样?"孔子说:"可算得上清高了。"子张说:"可说是仁了吗?"孔子说:"不知道。这怎么能算得仁呢?"

听朗读 赏经典

子曰："不逆诈，不亿不信，抑亦先觉者，是贤乎！"

子曰："骥不称其力，称其德也。"

或曰："以德报怨，何如？"子曰："何以报德？以直报怨，以德报德。"

子曰："莫我知也夫！"子贡曰："何为其莫知子也？"子曰："不怨天，不尤人，下学而上达。知我者其天乎！"

子路宿于石门。晨门曰："奚自？"子路曰："自孔氏。"曰："是知其不可而为之者与？"

译 文

孔子说："不预先怀疑别人欺诈，也不猜测别人不诚实，然而能事先觉察别人的欺诈和不诚实，这就是贤人了。"

孔子说："千里马值得称赞的不是它的气力，而是它的品德。"

有人说："用恩德来报答怨恨，怎么样？"孔子说："那又怎样报答恩德呢？应该是用正直来报答怨恨，用恩德来报答恩德。"

孔子说："没有人了解我啊！"子贡说："为什么没有人了解您呢？"孔子说："不怨恨天，不责怪人，从学习人事而通达天命。了解我的只有天吧！"

子路夜里住在石门，守门的人问："从哪里来？"子路说："从孔子那里来。"守门人说："是那个明知做不到却还要去做的人吗？"

听朗读 赏经典

曰："清矣。"曰："仁矣乎?"曰："未知，焉得仁?"

宰予昼寝。子曰："朽木不可雕也，粪土之墙不可杇也。于予与何诛?"子曰："始吾于人也，听其言而信其行；今吾于人也，听其言而观其行。于予与改是。"

子路有闻，未之能行，唯恐有闻。

季文子三思而后行。子闻之，曰："再，斯可矣。"

译文

宰予在白天睡觉。孔子说："腐朽的木头无法雕刻，粪土垒的墙壁无法粉刷。对于宰予这个人，责备还有什么用呢?"孔子说："起初我对待人，是听了他说的话便相信了他的行为；现在我对待人，听了他讲的话还要观察他的行为。是宰予让我有了这样的改变。"

子路在听到一个道理但没有能亲自实行的时候，唯恐又听到新的道理。

季文子每做一件事都要反复思考多次。孔子听到了，说："考虑两次也就可以了。"

论语成语	斐然成章	释义：形容文章很有文采，造诣很高。《论语·公冶长》："归与！归与！吾党之小子狂简，斐然成章，不知所以裁之。"
	三思而行	释义：经过反复思考，然后再去做。《论语·公冶长》："季文子三思而后行。"

听朗读 赏经典

子曰："晋文公谲而不正,齐桓公正而不谲。"

公叔文子之臣大夫僎与文子同升诸公,子闻之,曰:"可以为'文'矣。"

子曰:"君子上达,小人下达。"

子曰:"古之学者为己,今之学者为人。"

子曰:"君子耻其言而过其行。"

子曰:"不患人之不己知,患其不能也。"

译文

孔子说:"晋文公诡诈而不正派,齐桓公正派而不诡诈。"

公叔文子的家臣僎和文子一同任职大夫。孔子听说了这件事,说:"他真的配得上'文'这个谥号。"

孔子说:"君子向上通达仁义,小人向下通达财利。"

孔子说:"古代人学习是为了充实提高自己,现在的人学习是为了给别人看。"

孔子说:"君子认为说得多而做得少是可耻的。"

孔子说:"不忧虑别人不了解自己,只担心自己没有才能。"

论语成语	怨天尤人	释义:抱怨天,埋怨人。形容将不如意的事一味归咎于客观。《论语·宪问》:"不怨天,不尤人,下学而上达。"

听朗读 赏经典

子曰："巧言、令色、足恭,

左丘明耻之,丘亦耻之。匿

怨而友其人,左丘明耻之,

丘亦耻之。"

　　颜渊、季路侍。子曰:"盍

各言尔志?"子路曰:"愿车马、

衣轻裘与朋友共敝之而

无憾。"颜渊曰:"愿无伐善,无

施劳。"子路曰:"愿闻子之志。"

子曰:"老者安之,朋友信之,

少者怀之。"

　　子曰:"十室之邑,必有

忠信如丘者焉,不如丘之

好学也。"

译文

　　孔子说:"花言巧语,伪装和善的脸色,过分地恭敬,左丘明认为这种人是可耻的,我也这样认为。把怨恨装在心里,表面上却装出友好的样子,左丘明认为这种人可耻,我也这样认为。"

　　颜渊、子路两人侍立在孔子身边。孔子说:"你们何不各自说说自己的志向?"子路说:"我愿意把自己的车马、衣服拿出来,同我的朋友共同使用,坏了也不抱怨。"颜渊说:"我愿意不夸耀自己的长处,不宣扬自己的功劳。"子路向孔子说:"我想听听老师您的志向。"孔子说:"(我的志向是)让年老的人安心,让朋友们信任我,让年轻的子弟们得到关怀。"

　　孔子说:"即使只有十户人家的小地方,也一定有像我这样忠诚守信的人,只是不如我这样好学罢了。"

听朗读 赏经典

宪问篇第十四

宪问篇第十四

子曰："士而怀居，不足以为士矣。"

子曰："邦有道，危言危行；邦无道，危行言孙。"

子曰："有德者必有言，有言者不必有德。仁者必有勇，勇者不必有仁。"

子曰："君子而不仁者有矣夫，未有小人而仁者也。"

子曰："贫而无怨难，富而无骄易。"

译文

孔子说："士如果留恋家庭的安逸生活，就不配称作士了。"

孔子说："国家有道，要正言正行；国家无道，还是要正行，但说话要谦逊。"

孔子说："有道德的人一定有言论上的表现，能说的人却不一定有道德。仁人一定勇敢，勇敢的人却不一定有仁。"

孔子说："君子中没有仁德的人是存在的，而小人中有仁德的人是没有的。"

孔子说："贫穷而能够没有怨恨是很难做到的，富裕而不骄傲是容易做到的。"

论语成语

见利思义

释义：遇到有利的事，首先考虑这是否合乎道义。《论语·宪问》："见利思义，见危授命，久要不忘平生之言，亦可以为成人矣。"

见危授命

释义：在危亡的关头，勇于献出自己的生命。《论语·宪问》："见利思义，见危授命，久要不忘平生之言，亦可以为成人矣。"

听朗读 赏经典

33

雍也篇第六

哀 公 问: "弟 子 孰 为 好

学?" 孔 子 对 曰: "有 颜 回 者 好

学, 不 迁 怒, 不 贰 过。 不 幸 短

命 死 矣。 今 也 则 亡, 未 闻 好

学 者 也。"

伯 牛 有 疾, 子 问 之, 自

牖 执 其 手, 曰: "亡 之, 命 矣 夫!

斯 人 也 而 有 斯 疾 也! 斯 人

也 而 有 斯 疾 也!"

子 曰: "贤 哉 回 也! 一 箪

食, 一 瓢 饮, 在 陋 巷, 人 不 堪

其 忧, 回 也 不 改 其 乐。 贤 哉,

回 也!"

译 文

鲁哀公问孔子:"你的学生中谁是最好学的呢?"孔子回答说:"有个叫颜回的学生好学,他从不迁怒于别人,不重犯同样的过错。可惜英年早逝。现在没有这样的人了,再没有听说有谁好学了。"

伯牛病了,孔子前去探望他,从窗外把手伸进去握着他的手说:"要失去这个人了,这是命啊!这样的人竟会得这样的病啊!这样的人竟会得这样的病啊!"

孔子说:"颜回真是个贤人啊!一箪饭,一瓢水,住在简陋的小巷里,别人都忍受不了这种穷困清苦,颜回却没有改变他的快乐。颜回的品质是多么高尚啊!"

| 论语成语 | 中 道 而 废 | 释义:走到半路就停止了。比喻事情中途停止。《论语·雍也》:"力不足者,中道而废。今女画。" |

听朗读 赏经典

子曰："不得中行而与之，必也狂狷乎！狂者进取，狷者有所不为也。"

子曰："君子泰而不骄，小人骄而不泰。"

子曰："刚、毅、木、讷近仁。"

子路问曰："何如斯可谓之士矣？"子曰："切切偲偲，怡怡如也，可谓士矣。朋友切切偲偲，兄弟怡怡。"

子曰："以不教民战，是谓弃之。"

论语成语	欲速则不达	释义：一味求快，反而达不到目的。《论语·子路》："欲速则不达，见小利则大事不成。"
	斗筲之人	释义：形容人的气量狭小，见识短浅。《论语·子路》："子曰：'噫！斗筲之人，何足算也！'"

听朗读 赏经典

子曰："质胜文则野,文
胜质则史。文质彬彬,然后
君子。"

子曰："人之生也直,罔
之生也幸而免。"

子曰："知之者不如好
之者,好之者不如乐之者。"

子曰："中人以上,可以
语上也;中人以下,不可以
语上也。"

子曰："知者乐水,仁者
乐山。知者动,仁者静。知者
乐,仁者寿。"

译文

孔子说:"内在的质朴多于外在的文采,就会显得粗野;外在的文采多于内在的质朴,就会显得浮夸。只有质朴和文采配合恰当,才能成为君子。"

孔子说:"一个人能生存于世上是因为正直,而不正直的人也能生存只是因为他侥幸地避免了灾祸。"

孔子说:"(对任何学问事业)懂得它的人,不如爱好它的人;爱好它的人,又不如以它为乐的人。"

孔子说:"才智在中等水平以上的人,可以给他讲授高深的道理;在中等水平以下的人,不可以给他讲高深的道理。"

孔子说:"有智慧的人爱水,有仁德的人爱山;有智慧的人积极进取,有仁德的人沉静寡欲。有智慧的人快乐,有仁德的人长寿。"

论语成语 文质彬彬

释义:原形容人既文雅又很质朴。后多指人举止文雅,态度从容。
《论语·雍也》:"子曰:'质胜文则野,文质彬彬,然后君子。'"

听朗读 赏经典

不 成 人 之 恶。小 人 反 是。"

子路篇第十三　子 曰:"诵《诗》三 百,授 之

以 政,不 达;使 于 四 方,不 能

专 对;虽 多,亦 奚 以 为?"

子 曰:"其 身 正,不 令 而

行;其 身 不 正,虽 令 不 从。"

子 夏 为 莒 父 宰,问 政。

子 曰:"无 欲 速,无 见 小 利。欲

速 则 不 达,见 小 利 则 大 事

不 成。"

子 曰:"君 子 和 而 不 同,

小 人 同 而 不 和。"

论语成语	手 足 无 措	释义:手脚不知该放在哪里。形容不知道该怎么办。《论语·子路》:"刑罚不中,则民无所措手足。"
	以 身 作 则	释义:用自己的实际行动做出表率。《论语·子路》:"其身正,不令而行;其身不正,虽令不从。"

译文

孔子说:"熟读《诗经》三百篇,让他处理政务,却办不好;让他出使外国,又不能独立应对;虽然书读了很多,又有什么用呢?"

孔子说:"(统治者)自身正了,不用发令百姓就会去做;自身不正,即使发布命令百姓也不会听从。"

子夏做莒父的长官,问孔子怎样治理政事。孔子说:"不要求速成,不要图小利。一味追求速成反而达不到目的,图小利就做不成大事。"

孔子说:"君子做事讲求和谐,却不盲从附和;小人只求完全一致,不去协调不同意见。"

听朗读 赏经典

子曰："君子博学于文，
约之以礼，亦可以弗畔矣
夫。"

　　子见南子，子路不说。
夫子矢之曰："予所否者，天
厌之！天厌之！"

　　子贡曰："如有博施于
民而能济众，何如？可谓仁
乎？"子曰："何事于仁！必也圣
乎！尧、舜其犹病诸！夫仁者，
己欲立而立人，己欲达而
达人。能近取譬，可谓仁之
方也已。"

译文

　　孔子说："君子广泛地学习古代的文献典籍，又以礼来约束自己，就可以不背离道了。"

　　孔子去见南子，子路不高兴。孔子发誓说："如果我做了什么不正当的事，就让上天厌弃我吧！让上天厌弃我吧！"

　　子贡说："如果有一个人，他能对民众广施恩惠，不时周济民众，怎么样？可以算是仁了吗？"孔子说："这岂止是仁，简直是圣人了！就连尧、舜尚且难以做到呢！至于仁，就是想要自己立足，也要帮助别人一同立足；想要自己过得通达，也要帮助别人一同通达。凡事能以自己作比，而推己及人，可以说就是实行仁的方法了。"

| 论语成语 | 敬而远之 | 释义：表示尊敬，而又不接近。
《论语·雍也》："子曰：'务民之义，敬鬼神而远之，可谓知矣。'" |

听朗读 赏经典

司马牛忧曰："人皆有
兄弟，我独亡。"子夏曰："商闻
之矣：死生有命，富贵在天。
君子敬而无失，与人恭而
有礼，四海之内，皆兄弟也。
君子何患乎无兄弟也？"

子贡问政，子曰："足食，
足兵，民信之矣。"子贡曰："必
不得已而去，于斯三者何
先？"曰："去兵。"子贡曰："必不得
已而去，于斯二者何先？"曰：
"去食。自古皆有死，民无信
不立。"

子曰："君子成人之美，

译文

　　司马牛忧愁地说："别人都有兄弟，唯独我没有。"子夏说："我听说过：'死生有命，富贵在天。'君子只要对待所做的事情严肃认真，不出差错，对人恭敬而合乎于礼的规定，那么天下人就都是自己的兄弟了。君子何愁没有兄弟呢？"

　　子贡问孔子怎样治理政事。孔子说："要使粮食充足，军备充足，百姓信任政府。"子贡说："如果不得不去掉一项，那么在这三项中先去哪一项呢？"孔子说："去掉军备。"子贡说："如果不得不再去掉一项，那么在剩下的两项中先去掉一项呢？"孔子说："去掉粮食。自古以来人总是会死的，没有了百姓的信任，国家就不复存在。"

　　孔子说："君子成全别人的好事，而不助长别人的恶处。小人则与此相反。"

听朗读 赏经典

论语精选 楷书 赏读版

述而篇第七

子曰:"默而识之,学而
不厌,诲人不倦,何有于我
哉?"

子曰:"德之不修,学之
不讲,闻义不能徙,不善不
能改,是吾忧也。"

子曰:"志于道,据于德,
依于仁,游于艺。"

子曰:"述而不作,信而
好古,窃比于我老彭。"

子曰:"不愤不启,不悱
不发。举一隅不以三隅反,
则不复也。"

论语成语 诲人不倦

释义:教诲别人很有耐心,从不厌倦。
《论语·述而》:"子曰:'默而识之,学而不厌,诲人不倦,何有于我哉?'"

颜渊篇第十二

颜渊问仁。子曰："克己
复礼为仁。一日克己复礼，
天下归仁焉。为仁由己，而
由人乎哉？"颜渊曰："请问其
目。"子曰："非礼勿视，非礼勿
听，非礼勿言，非礼勿动。"颜
渊曰："回虽不敏，请事斯语
矣。"

仲弓问仁。子曰："出门
如见大宾，使民如承大祭。
己所不欲，勿施于人。在邦
无怨，在家无怨。"仲弓曰："雍
虽不敏，请事斯语矣。"

释文

颜渊问怎样才是仁。孔子说："约束自己，一切都照着礼的要求去做，这就是仁。一旦做到了这一点，天下的人都会称许你是仁人。实行仁德全在于自己，还能靠别人吗？"颜渊说："请问实行仁德的条目。"孔子说："不符合礼的事情不看，不符合礼的事情不听，不符合礼的事情不说，不符合礼的事情不做。"颜渊说："我虽然迟钝，但请让我照这些话去做吧！"

仲弓问怎样做才是仁。孔子说："出门办事如同去接待贵宾，使唤百姓如同去进行重大的祭祀。自己不愿意要的，不要强加于别人。做到在诸侯国中做事没有怨恨，在家中做事也没有怨恨。"仲弓说："我虽然笨，也要照您的话去做。"

论语成语	成人之美	释义：帮助别人成全好事。《论语·颜渊》："君子成人之美，不成人之恶。"

听朗读 赏经典

子曰:"富而可求也,虽执鞭之士,吾亦为之。如不可求,从吾所好。"

子之所慎:齐、战、疾。

子在齐闻《韶》,三月不知肉味,曰:"不图为乐之至于斯也。"

子曰:"饭疏食饮水,曲肱而枕之,乐亦在其中矣。不义而富且贵,于我如浮云。"

子曰:"我非生而知之者,好古,敏以求之者也。"

子不语怪、力、乱、神。

译文

孔子说:"如果富贵合乎于道就可以去追求,即使是给人执鞭的下等差事,我也愿意去做。如果富贵不合于道就不必去追求,还是做我喜欢的事。"

孔子谨慎对待的事:斋戒、战争和疾病。

孔子在齐国听到了《韶》乐,很长时间感觉不出肉的滋味,他说:"想不到《韶》乐的美达到了这样的境界。"

孔子说:"吃粗粮,喝白水,弯着胳膊当枕头,乐趣也就在其中了。用不正当的手段得来的富贵,对于我来说就像浮云一样。"

孔子说:"我不是生来就什么都知道的人,而是因为爱好古代的文化,勤奋敏捷地去求得知识的人。"

孔子不谈论怪异、暴力、叛乱、鬼神。

听朗读 赏经典

夫子喟然叹曰:"吾与

点也!"

三子者出,曾皙后。曾

皙曰:"夫三子者之言何如?"

子曰:"亦各言其志也已矣。"

曰:"夫子何哂由也?"曰:

"为国以礼,其言不让,是故

哂之。"

"唯求则非邦也与?""安

见方六七十如五六十而

非邦也者?"

"唯赤则非邦也与?""宗

庙会同,非诸侯而何?赤也

为之小,孰能为之大?"

译文

　孔子叹息说:"我赞成曾点的想法啊!"

　子路、冉有、公西华三人出去了,曾皙留在后面,问孔子道:"他们三人的话怎么样呢?"

　孔子说:"也不过各自说说自己的志向罢了。"

　曾皙说:"夫子为什么要笑仲由(子路)呢?"孔子说:"治理国家应讲礼,他讲话不谦让,所以我笑他。"

　曾皙说:"那么是不是冉求讲的不是治理国家呢?"孔子说:"哪里有纵横六七十里或五六十里的土地还不是一个国家的呢?"

　曾皙又说:"那么是不是公西赤讲的不是治国呢?"孔子说:"宗庙祭祀和诸侯会盟,这不是诸侯的事又是什么?像公西赤这样的人如果只能做一个小相,那谁又能做大相呢?"

听朗读 赏经典

子曰:"三人行,必有我师焉。择其善者而从之,其不善者而改之。"

子以四教:文、行、忠、信。

子钓而不纲,弋不射宿。

子曰:"盖有不知而作之者,我无是也。多闻,择其善者而从之,多见而识之,知之次也。"

子曰:"仁远乎哉?我欲仁,斯仁至矣。"

子曰:"文莫吾犹人也。躬行君子,则吾未之有得。"

听朗读 赏经典

"求！尔何如？"对曰："方六
七十，如五六十，求也为之，
比及三年，可使足民。如其
礼乐，以俟君子。"

"赤！尔何如？"对曰："非曰
能之，愿学焉。宗庙之事，如
会同，端章甫，愿为小相焉。"

"点！尔何如？"鼓瑟希，铿
尔，舍瑟而作，对曰："异乎三
子者之撰。"子曰："何伤乎？亦
各言其志也。"曰："莫春者，春
服既成，冠者五六人，童子
六七人，浴乎沂，风乎舞雩，
咏而归。"

子曰："若圣与仁,则吾
岂敢?抑为之不厌,诲人不
倦,则可谓云尔已矣。"公西
华曰:"正唯弟子不能学也。"

子曰:"奢则不孙,俭则
固。与其不孙也,宁固。"

子曰:"君子坦荡荡,小
人长戚戚。"

子温而厉,威而不猛,
恭而安。

子曰:"自行束脩以上,
吾未尝无诲焉。"

译文

孔子说:"如果说到圣与仁,那我怎么敢当?我只不过(向圣与仁的方向)努力而不感厌烦,从不倦息地教诲别人,可以说就是这样而已。"公西华说:"这正是我们所学不到的。"

孔子说:"奢侈就会显得傲慢越礼,节俭就会显得简陋寒酸。与其傲慢越礼,不如简陋寒酸。"

孔子说:"君子心胸宽广豁达,小人常常局促忧愁。"

孔子温和而又严厉,威严而不凶猛,恭敬而又安详。

孔子说:"凡是自己拿着十条干肉为礼来见我的人,我从来没有不给他教诲的。"

| 论语成语 | 举 | 一 | 反 | 三 | 释义:从一件事类推而知道许多事情。《论语·述而》:"举一隅不以三隅反,则不复也。" |
| | 怪 | 力 | 乱 | 神 | 释义:旧时泛指不合"教化",不易说清楚的事物。《论语·述而》:"子不语怪、力、乱、神。" |

听朗读 赏经典

19

季路问事鬼神。子曰：

"未能事人，焉能事鬼？"曰："敢

问死"曰："未知生，焉知死？"

　　子路、曾皙、冉有、公西

华侍坐。子曰："以吾一日长

乎尔，毋吾以也。居则曰：'不

吾知也！'如或知尔，则何以

哉？"

　　子路率尔而对曰："千

乘之国，摄乎大国之间，加

之以师旅，因之以饥馑，由

也为之，比及三年，可使有

勇，且知方也。"夫子哂之。

论语成语	言 必 有 中	释义：一说就说到点子上。 《论语·先进》："子曰：'夫人不言，言必有中。'"

听朗读 赏经典

泰伯篇第八

子曰："恭而无礼则劳，

慎而无礼则葸，勇而无礼

则乱，直而无礼则绞。君子

笃于亲，则民兴于仁；故旧

不遗，则民不偷。"

　　曾子有疾，孟敬子问

之。曾子言曰："鸟之将死，其

鸣也哀；人之将死，其言也

善。君子所贵乎道者三：动

容貌，斯远暴慢矣；正颜色，

斯近信矣；出辞气，斯远鄙

倍矣。笾豆之事，则有司存。"

译文

　　孔子说："只是恭敬而不以礼来指导，就会劳倦不安；只是谨慎而不以礼来指导，就会畏缩拘谨；只是勇猛而不以礼来指导，就会犯上作乱；只是直率而不以礼来指导，就会偏激。在上位的人如果厚待自己的亲属，百姓当中就会兴起仁的风气；如果不遗弃老朋友，百姓就不会对人冷漠无情。"

　　曾子生病了，孟敬子去看望他。曾子对他说："鸟快死时，它的叫声是悲哀的；人快死时，他说的话是善意的。君子所应当重视的道有三个方面：使自己的容貌庄重严肃，这样可以避免粗暴、放肆；端正自己的神色，这样就容易使人信服；注意自己说话的言辞和语气，这样就可以避免粗野。至于祭祀和礼节仪式，自有主管这些事务的官吏来负责。"

论语成语	战 战 兢 兢	释义：形容极其恐惧，小心谨慎的样子。《论语·泰伯》："《诗》云：'战战兢兢，如临深渊，如履薄冰。'"
	任 重 道 远	释义：担子很重，路程极远。《论语·泰伯》："士不可以不弘毅，任重而道远。"

听朗读 赏经典

子曰："回也非助我者
也,于吾言无所不说。"

颜渊死,子曰:"噫!天丧
予!天丧予!"

颜渊死,子哭之恸。从
者曰:"子恸矣!"曰:"有恸乎?非
夫人之为恸而谁为?"

子贡问"师与商也孰
贤?"子曰:"师也过,商也不及。"
曰:"然则师愈与?"子曰:
"过犹不及。"

子曰:"论笃是与,君子
者乎?色庄者乎?"

论语成语	过犹不及	释义:事情办得过火,就跟做得不够一样,都不好。《论语·先进》:"子曰:'过犹不及。'"

听朗读 赏经典

曾子曰："可以托六尺之孤，可以寄百里之命，临大节而不可夺也。君子人与？君子人也。"

曾子曰："士不可以不弘毅，任重而道远。仁以为己任，不亦重乎？死而后已，不亦远乎？"

子曰："兴于诗，立于礼，成于乐。"

子曰："民可使由之，不可使知之。"

子曰："不在其位，不谋其政。"

译文

曾子说："可以把幼小的孤儿托付给他，可以把国家的政权托付给他，面临生死存亡的紧急关头而不动摇屈服。这样的人是君子吗？是君子啊。"

曾子说："士不可以不心胸宽广而坚毅，因为他责任重大，道路遥远。把实现仁作为自己的责任，还不重大吗？奋斗终身，死而后已，难道路程不遥远吗？"

孔子说："（人的修养）开始于学《诗》，自立于学礼，完成于学乐。"

孔子说："对于老百姓，只能使他们按照道义去做，不能让他们懂得为什么要这样做。"

孔子说："不在那个职位上，就不考虑那职位上的事。"

听朗读 赏经典

乡党篇第十

朝，与下大夫言，侃侃
如也；与上大夫言，訚訚如
也。君在，踧踖如也，与与如
也。

食不厌精，脍不厌细。

席不正，不坐。

厩焚。子退朝，曰："伤人
乎？"不问马。

君赐食，必正席先尝
之。君赐腥，必熟而荐之。君
赐生，必畜之。

侍食于君，君祭，先饭。

译文

孔子在上朝的时候，(国君还没有到来，)同下大夫说话，是温和而快乐的样子；同上大夫说话，是正直而恭敬的样子；国君已经来了，是恭敬而心中不安的样子，仪容合度。

粮食不嫌舂得精，鱼和肉不嫌切得细。

席子放得不端正，不坐。

马棚着火了。孔子退朝后问："伤到人没有？"没有问马。

国君赐给熟食，一定摆正席位先尝一尝。国君赐给生肉，一定煮熟了先供奉祖先。国君赐给活物，一定要饲养起来。

侍奉国君一起吃饭，在国君举行饭前祭礼的时候，自己先尝饭食。

听朗读 赏经典

子罕篇第九

子绝四：毋意，毋必，毋固，毋我。

颜渊喟然叹曰："仰之弥高，钻之弥坚。瞻之在前，忽焉在后。夫子循循然善诱人，博我以文，约我以礼，欲罢不能。既竭吾才，如有所立卓尔，虽欲从之，末由也已。"

子在川上，曰："逝者如斯夫！不舍昼夜。"

子曰："吾未见好德如好色者也。"

译文

　孔子杜绝了四种弊病从而做到：不凭空猜疑，不主观臆断，没有固执己见之举，没有自以为是。

　颜渊感叹地说："（对于老师的学问与道德）我抬头仰望，越望越觉得高；我努力钻研，越钻研越觉得不可穷尽。看着它好像在前面，忽然又像在后面。老师善于一步一步地引导我，用各种典籍来丰富我的学识，又用各种礼节来约束我的言行，使我想停止学习都不可能。直到我用尽了我的全力，但好像有一个十分高大的东西立在我前面，虽然我想要攀登上去，却没有前进的路径了。"

　孔子在河边，说："消逝的时光就像这河水一样啊！不分昼夜地向前流去。"

　孔子说："我没有见过像好色那样好德的人。"

论语成语　循循善诱

释义：善于一步一步地进行引导。
《论语·子罕》："夫子循循然善诱人，博我以文，约我以礼，欲罢不能。"

听朗读 赏经典

子曰："譬如为山，未成一篑，止，吾止也。譬如平地，虽覆一篑，进，吾往也。"

子曰："后生可畏，焉知来者之不如今也？四十、五十而无闻焉，斯亦不足畏也已。"

子曰："三军可夺帅也，匹夫不可夺志也。"

子曰："岁寒，然后知松柏之后雕也。"

子曰："知者不惑，仁者不忧，勇者不惧。"

译文

孔子说："譬如用土堆山，只差一筐土就完成了，这时停下来，那是我自己停下来的。譬如平整土地，虽然只倒下一筐土，这时继续前进，那是我自己在向前努力。"

孔子说："年轻人是值得敬畏的，怎么就知道后一代不如前一代呢？如果到了四五十岁时还默默无闻，那他就没有什么值得敬畏的了。"

孔子说："军队可以被夺去它的主帅，但一个男子汉，他的志向是不能被夺走的。"

孔子说："到了寒冷的季节，才知道松柏的叶子是最后凋零的。"

孔子说："聪明人不会感到迷惑，有仁德的人不会忧愁，勇敢的人不会畏惧。"

| 论语成语 | 后生可畏 | 释义：指青年可以超过他们的前辈，值得敬畏。《论语·子罕》："后生可畏，焉知来者之不如今也？" |

听朗读 赏经典